弘一大師手書百聯

陳星 編

西泠印社出版社

序　言

世人對於弘一大師之書藝，可謂高山仰止。「他的字，功夫尤深，早年學黄山谷，中年專研北碑，得力於《張猛龍碑》尤多。晚年寫佛經，脱胎换骨，自成一家，輕描淡寫，毫無人間烟火氣。」（豐子愷語）尤其重要的是，人們在品賞弘一大師書法作品之時，更可揣摩體味他的品格修養和人文情懷。其實，就弘一大師本人而言，他又何嘗没有如此之追求。他在出家之後，不僅書藝風格爲之一變，用他自己的話來説，即不拘泥於一字一劃，而求作品整體之美觀，希望人們能够像觀畫一樣看待他的書法。更爲重要的是，他期望通過所書内容，啓迪心志，培植善根，注重修養，健全人格。

出家以後的弘一大師，其各式書法作品衆多，或立軸，或横披，或對聯；所書内容多與佛教有關，或佛經，或偈句，或佛號。其中，他十分善於用聯語書寫的方式來達到傳弘佛學思想、激勵衆生長養慈悲之心、明辨爲人正道的目的。他的《華嚴集聯三百》主要適用於初學佛者，即其所謂「惟願後賢見集聯者，更復發心，讀誦研習華嚴大典。以兹集聯爲因，得入毗盧淵府，是尤余所希冀者焉」。諸如「常得正念，普行大慈」「滅除一切苦，圓滿無上悲」「方便行於世，寂静調其心」等，他運用導俗的方式，引導初學佛者探究浩瀚華嚴經典之精義。除了收集在《華嚴集聯三百》中的聯語外，他也在不同的時期採用同樣的方式書寫過衆多對聯，以廣結善緣。同時，人們還驚喜地發現，弘一大師還書寫過許多適用於一般人日常修養的格言

聯語，闡明爲人處世之道，言語淺顯而寓意深刻，使人讀後頓覺無限清涼。諸如「以勤儉作家，以忍讓接物」「律己宜帶秋氣，處世須帶春風」「心志要苦意趣要樂，氣度要宏言動要謹」等，總是能根據人生中的各種問題，開出一帖良藥，極具啓迪意義，同時也閃爍着智慧的光芒。

弘一大師的佛學思想體系以華嚴爲鏡，四分律爲行，導歸净土爲果。他對待事業和生活則始終信守器識爲先、待人以寛、律己須嚴的人生原則。由此看來，他手書的這些對聯，其意其願自然就體現了他的思想和主張。這些思想和主張，並不因爲時代的變遷而過時，更在技術和物質發展突飛猛進的今天顯得格外珍貴。二〇一八年是弘一大師出家一〇〇周年。爲紀念這位曾對中國文化藝術事業及佛教事業做出過杰出貢獻的高僧大德，今特從弘一大師衆多書法中選出嘉言一〇〇聯，以表無限景仰之情。這些聯語，以人生修養爲主題，兼及佛教文化智慧，選自劉質平舊藏弘一大師手書格言聯句，《華嚴集聯三百》和弘一大師日常用於結緣的聯句。編輯出版此書，并不多在學術上作細究，而是希望將這些對聯作爲助生長智的資糧，如明月，像甘露，陶冶性情，透亮人生。

二〇一八年一月三十一日　書於杭州

陳星

目錄

弘一大师手书百联

陈星 编

西泠印社出版社

序 言

世人對於弘一大師之書藝，可謂高山仰止。『他的字，功夫尤深，早年學黃山谷，中年專研北碑，得力於《張猛龍碑》尤多。晚年寫佛經，脱胎換骨，自成一家，輕描淡寫，毫無人間烟火氣。』（豐子愷語）尤其重要的是，人們在品賞弘一大師書法作品之時，更可揣摩體味他的品格修養和人文情懷。其實，就弘一大師本人而言，他又何嘗没有如此之追求。他在出家之後，不僅書藝風格爲之一變，用他自己的話來説，即不拘泥於一字一劃，而求作品整體之美觀，希望人們能够像觀畫一樣看待他的書法。更爲重要的是，他期望通過所書内容，啓迪心志，培植善根，注重修養，健全人格。

出家以後的弘一大師，其各式書法作品衆多，或立軸，或横披，或對聯；所書内容多與佛教有關，或佛經，或偈句，或佛號。其中，他十分善於用聯語書寫的方式來達到傳弘佛學思想、激勵衆生長養慈悲之心、明辨爲人正道的目的。他的《華嚴集聯三百》主要適用於初學佛者，即其所謂『惟願後賢見集聯者，更復發心，讀誦研習華嚴大典。以兹集聯爲因，得入毗盧淵府，是尤余所希冀者焉』。諸如『常得正念，普行大慈』『滅除一切苦，圓滿無上悲』『方便行於世，寂静調其心』等，他運用導俗的方式，引導初學佛者探究浩瀚華嚴經典之精義。除了收集在《華嚴集聯三百》中的聯語外，他也在不同的時期采用同樣的方式書寫過衆多對聯，以廣結善緣。同時，人們還驚喜地發現，弘一大師還書寫過許多適用於增進一般人日常修養的格言

聯語，闡明爲人處世之道，言語淺顯而寓意深刻，使人讀後頓覺無限清凉。諸如「以勤儉作家，以忍讓接物」「律己宜帶秋氣，處世須帶春風」「心志要苦意趣要樂，氣度要宏言動要謹」等，總是能根據人生中的各種問題，開出一帖良藥，極具啓迪意義，同時也閃爍着智慧的光芒。

弘一大師的佛學思想體系以華嚴爲鏡，四分律爲行，導歸淨土爲果。他對待事業和生活則始終信守器識爲先、待人以寬、律己須嚴的人生原則。由此看來，他手書的這些對聯，其意其願自然就體現了他的思想和主張。這些思想和主張，并不因爲時代的變遷而過時，更在技術和物質發展突飛猛進的今天顯得格外珍貴。二〇一八年是弘一大師出家一〇〇周年。爲紀念這位曾對中國文化藝術事業及佛教事業做出過杰出貢獻的高僧大德，今特從弘一大師衆多書法中選出嘉言一〇〇聯，以表無限景仰之情。這些聯語，以人生修養爲主題，兼及佛教文化智慧，選自劉質平舊藏弘一大師手書格言聯句，《華嚴集聯三百》和弘一大師日常用於結緣的聯句。編輯出版此書，并不多在學術上作細究，而是希望將這些對聯作爲助生長智的資糧，如明月，像甘露，陶冶性情，透亮人生。

二〇一八年一月三十一日 書於杭州

陳星

目錄

一

大著肚皮容物妙

立定脚跟做人勝

以勤儉作家
信力

以忍讓接物

身在万物中自悟

心在万物上

惡莫大於無恥

過莫大於多言

守分身無辱善解

知幾心自閒

見事貴乎理明

處事貴乎心公

慈風

豈能盡如人意　但求不愧我心

論月

律己宜帶秋氣

處世須帶春風

上　增

臨事須替別人想

論人先將自己想

莊嚴

書有未曾經我讀

事無不可對人言

智

印

善用威者不輕怒

善用恩者不妄施大

誓

盛喜中勿許人物

盛怒中勿答人書

賢

首

毋以小嫌疏至戚

毋以新怨忘舊恩

藏

以鏡自照見形容

以心自照見吉凶

光
絧

日々行不怕千乃里月

常々做不怕千乃事 智

有真才者必不矜才

有實學者必不誇學

人好剛我以
柔勝之 信

人用術我以
誠感之 悲

静能制動沈能制浮妹

寬能制褊緩能制急

滕

心志要苦意趣要樂意

氣度要宏言動要謹

捨

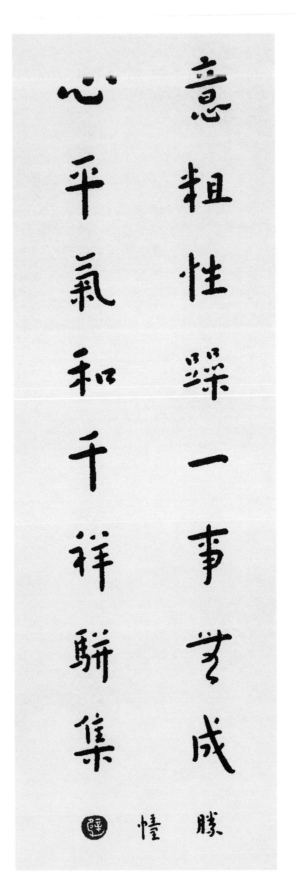

見人不是諸惡之根

見己不是萬善之門

禍到休愁也要會救調順

福来休喜也要會受

天下無不是底父母

世間最難得者兄弟

造物所忌曰刻曰巧

萬類相感以誠以忠

善量

謙美德也過謙者懷詐

默懿行也過默者藏奸

對失意人莫談得意事

處得意日莫忘失意時

人褊急我受之以寬宏

人險仄我待之以坦蕩

依为

緩事宜急幹敏則有功

急事宜緩辦忙則多錯

難思

自責之外無勝人之術

自強之外無上人之術

善入

以恕己之心恕人則全交曰
以責人之心責己則寡過　鎧

吾本薄福人宜行惜福事

吾本薄德人宜行積德事

涵養冲靈便是身世學問

省除煩惱何等心性安和

只是心不放肆便無過差

只是心不怠忽便無逸志

智住

是非窩裏人用口我用耳

熱鬧場中人向前我落後

燈慧

甚深功德

世間淨
眼品

無上清凉

淨行品

常得正念

普行大慈

净行品

净行品

令出愛獄

永得大安

净行品

净行品

善悟無礙
永得大安

十回向品

淨行品

滅除一切苦

圓滿無上悲

盧舍那
佛品

入法界
品

能說真實義

品光明覺

爲現智慧燈

品光明覺

無有分別想

而行慈悲心

初發心
功德品

十地品

離闇趣明正
除熱得清涼

初發心
功德品

入法界
品

擊無上法鼓
利一切世間

十行品

十地品

語言無所著
智慧不可量

十行品

十行品

長養智慧樹

開發菩提門

離世間品

入法界品

饒益一切衆
　　入法界品

圓滿無上慈
　　入法界品

言必不虛妄

心離於有無

入法界
品

十地品

慈悲甚弥廣　入法界品

智慧不可量　十行品

照除一切愚癡闇

能然無上智慧燈

世間淨眼品　世間淨眼品

開示眾生見正道

猶如净眼觀明珠

世間净眼品

世間净眼品

遠離一切放逸行

當發無上菩提心

賢首菩薩品

賢首菩薩品

常樂柔和忍辱法

安住慈悲喜捨中

賢首菩薩品

世間淨眼品

除滅一切瞋恚毒

令生無量歡喜心

十回向品

世間淨眼品

消滅一切愚癡闇

超升無上智慧臺

世間淨眼品

入真實慧　淨行品

得堅固身　淨行品

恒守正念

常行大悲

净行品

净行品

端正嚴好

净行品

清净調柔

净行品

體相無所有

光明靡不周

光明覺品

如來現相品

其心得安隱

有苦皆滅除

十忍品

毗盧遮那品

方便行於世

寂静調其心

十忍品

難世間品

勤行精進無厭怠

善了境界起慈悲

世主妙嚴品

世主妙嚴品

隨衆生心而化誘

世主妙嚴品

示甘露道使清凉

世主妙嚴品

常樂慈悲性歡喜

其心善輭恒清涼

世界成就品

十廻向品

智慧無邊不可説

光明照世爲所歸

十行品

初發心功德品

立志如大山

種德若深海

離世間品

一即是多多即一

文隨於義義隨文

十住品

當修功德海

永離貪著心

勇猛精勤無退轉

光明相好以莊嚴

我身離著無諸垢

智眼常明如日光

身心安樂無諸苦

智力廣大遍十方

万古是非渾短梦
一句弥陀作大舟

集靈峰蕅益大師詩句　寄付兩尊居士

歲陽玄黓宝羅伐㞢槺月　和畬信凱

能於眾生施無畏

普使世間得大明

十三歲學篆弱冠已後遂即棄捨怱怱並四十載矣

余不免刀作書扳筆而殊覺遲鈍時故態畢呈老醜畢呈

道業未就殊自愧也　歲次己亥閏三月大病初念

華嚴偈頌集句晉水蘭若詞院沙門弘一

事能知足心常惬

人到無求品自高

克夫郡公晚年感進士遂厭葉利勤修禪學

廣行世善臨命終時捨報妄祥如入定當示

李世珩希有今歲六月為百二十周誕敬書

遵囑以書　廣洽法師

乙亥卅年三十三

諸佛等慈父
人命如電光

唐貞元譯大方廣佛華嚴經集句

廣治法師供養　壬申沙門仁玄書

願盡未来普代法界一切衆生備受大苦

誓捨身命弘護南山四分律教久住神州

歲次癸酉正月二十一靈峯滿益大師涅槃日訖于二月十五日在

妙釋寺誦合注戒本及表記初二篇三月九日訖于五月八日居

萬壽寺誦隨機羯磨八月二十四日訖于十月初三為吾律祖南山

道宣聖師涅槃日住大開元寺補誦都竟敬書

沙門晗昉 [印]

持戒不放逸
了身如虚空

大方廣佛華嚴經晉譯偈頌集句

歲次乙亥三月將往惠安淨峰寺住

靜廣洽普潤禪士請篆書聯以留

遺念老病出力未能工也

沙門一音

五十有六

臨行贈汝無多子
一句彌陀作大舟

明靈峯老人偈句　書奉

廣洽法師　智鑒　庚午四月

永嘉大華嚴寺沙門瓦言

廣度一切　猶如橋梁

子同居士玄鑒

沙門仁言書

入於真實境

照以智惠光

華嚴經集句　法界苹相嚴

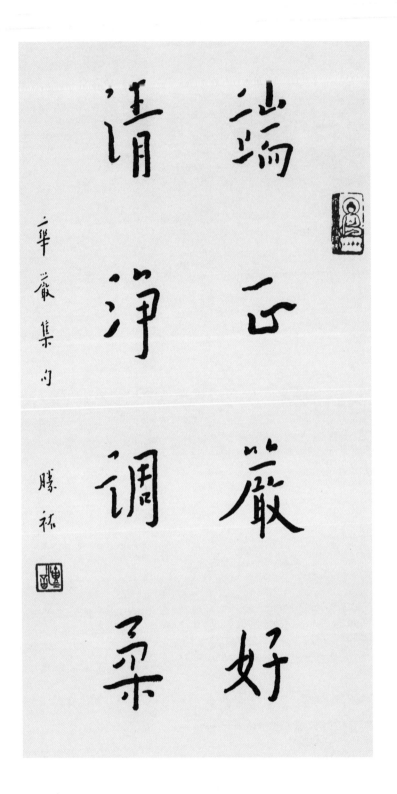

端正嚴好

清浄調柔

華嚴集句

勝祥

滅除一切苦　圓滿無上慈

大方廣佛華嚴經句

壬午春　晚晴老人

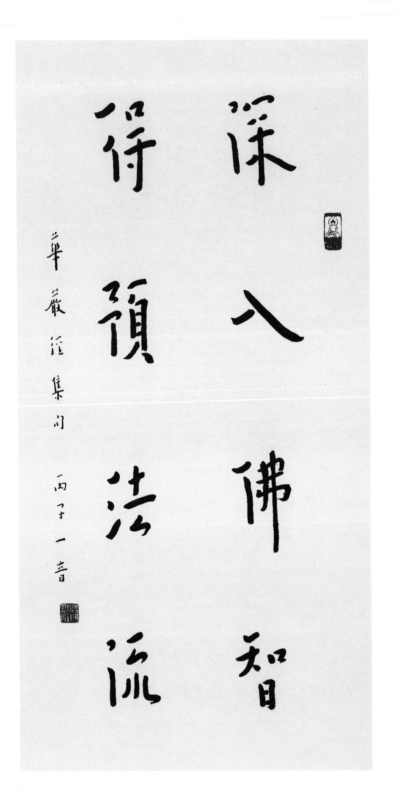

深入佛智　得預法流

華嚴經集句　丙子一音

十善業道悉清淨

百福相好所莊嚴

大方廣佛華嚴經偈集句　丙子大明院

譬如法界無分別

恒以智慧悉了知

大方廣佛華嚴經偈集句　丙子妙嚴院

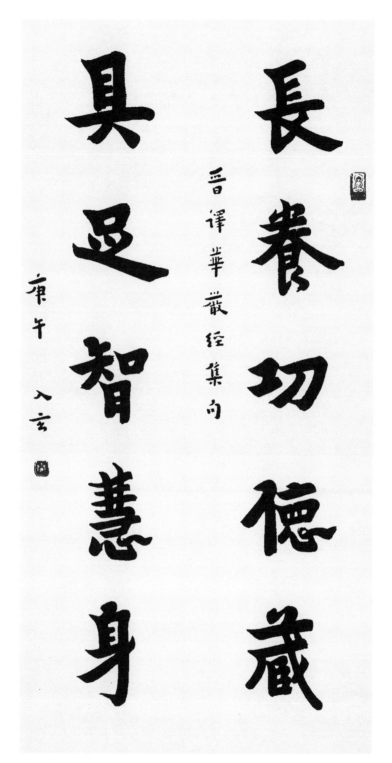

長養功德藏 具足智慧身

吾譯華嚴經集句

庚午 入玄

飲諸佛法海

放大智慧光

大方廣佛華嚴經句

壬午書　晚晴老人

慧眼見一切

妙音滿十方

華嚴經集句

大雲院安立

一心執持名號

萬善迴向西方

善見法師淵鑒　己卯五月

沙門一音書時年六十

而無衆生想　爲現智慧燈

晉譯華嚴經集句

庚午 入玄

絜矩可爲喻　妙義能頓彰

子堅賢首　慧鑒

辛酉三月

弘一沙門演音

所行無碍

以法自娛

華嚴集句

覺門

常飲法甘露

安住寶蓮華

華嚴經偈句 丙子七言

一�不當情

万緣同鏡象

正壽居士己未八月弘一演音書露毗

君尚思得弘公法書檢舊藏贈之　癸酉秋日丏翁記

信解受持亦無非法相

夢幻泡影應作如是觀

吃山居士哂鑒

戊午十月集金剛經句

大慈弘一沙門演音時閉關藏季州精嚴

即今休去便休去

若覓了時無了時

雲峯悦禪師句　辛酉二月

季枬居士屬

弘一沙門演音

我是菩薩

代受毀辱

受菩薩戒時師應
問言善男子聽汝
是菩薩否應答言
我是菩薩。

梵網經云。而菩薩應
代一切眾生受加毀
辱惡事自向己，好事
與他人。甲戌十月書於
善閒精師供養　鈔白一善

普令眾生得法喜

猶如滿月顯高山

晉譯大方廣佛華嚴經偈集句

庚午八月賢首院守瑩書

教化無量眾生海

安住一切三昧門

晉譯華嚴經偈頌集句

庚午八月無量慧光明院玄會

剖裂玄微

昭廓心境

大方廣佛華嚴經

清涼國師疏文

己巳九月二十四日賀平居士來觀時
山亭拾呌照之
臨月卅有五十

龍賢書

圖書在版編目（ＣＩＰ）數據

弘一人師手書百聯 / 陳星編.　　杭川．西泠印社
出版社，2018.5（2023.6重印）
　ISBN 978-7-5508-2385-3

　Ⅰ．①弘… Ⅱ．①陳… Ⅲ．①漢字－法書－作品集－
中國－現代 Ⅳ．①J292.28

中國版本圖書館CIP數據核字(2018)第097316號

弘一大師手書百聯

陳星 編

出 品 人　江　吟
責任編輯　周小霞
責任出版　李　兵
責任校對　劉玉立
裝幀設計　王　欣
出版發行　西泠印社出版社
　　　　　（杭州市西湖文化廣場三十二號五樓　郵政編碼　三一〇〇一四）
經　　銷　全國新華書店
製　　版　杭州如一圖文製作有限公司
印　　刷　浙江海虹彩色印務有限公司
開　　本　七八七毫米乘一〇九二毫米　十六開
印　　張　十四點二五
印　　數　三〇〇一—四〇〇〇
書　　號　ISBN 978-7-5508-2385-3
版　　次　二〇一八年五月第一版　二〇二三年六月第三次印刷
定　　價　壹佰叄拾捌圓